¿Cómo funciona esta cámara digital?

"QUESO"

por Linda Ozag

© Derechos de autor 2017 Linda Ozag

Todos los derechos reservados en todo el mundo. Notas de licencia Este libro está licenciado para su disfrute personal solamente. Este libro no puede ser revendido o regalado a otras personas. Si desea compartir este libro con otra persona, por favor, compre una copia adicional para cada destinatario. Si está leyendo este libro y no lo compró, o no se compró para su uso solamente, entonces por favor devuélvalo y compre su propia copia. Gracias por respetar el trabajo duro de este autor. Ninguna parte, extracto, imagen o pasaje de este libro o portada del libro puede ser reproducido o copiado por cualquier persona (incluyendo bibliotecas en línea), en cualquier medio, excepto los expresamente y explícitamente permitidos por escrito del autor o editor.

ISBN-13 978-154242429320
ISBN-10 1542429323

Dedicación

Gracias a papá por todos los momentos felices con la cámara. Creciendo, asumí que todos tenían un cuarto oscuro en el sótano y armarios llenos de sustancias químicas misteriosas.

Gracias por las lecciones en el desarrollo de 35 mm de película y me muestra la magia de la impresión.

Yo atesoro todos los recuerdos y soy tan afortunado de tener todos los álbumes de fotos y películas caseras conmigo.

Todavía tengo todo el equipo del cuarto oscuro y las viejas cámaras de 4x5 y 35mm.

Descripción del libro

Todos queremos tomar una buena fotografía. El momento llega y estamos jugando con nuestra nueva cámara digital sin saber qué botón pulsar y qué hace el botón de todos modos? Hay una bicicleta pasando, ¿de qué manera giro los botones en la parte superior de la cámara para atraparlo? Quiero tomar un bonito cerca de una flor, ¿qué hacer? Me gusta esa formación rocosa, pero no el edificio detrás de ella. ¿Cómo enfocarme en la roca? Incesantemente. Si tomo una clase, el profesor habla de su trabajo y no de los problemas de fotografía que tengo. Lo mejor es aprender todo lo que pueda practicando con pasos sencillos tratando una idea tras otra. "¿Cómo funciona esta cámara digital?" Es un libro pensativo que celebra la fotografía y el placer de capturar lo que quería capturar.

Sobre Linda Ozag

El propósito de este libro es desbloquear el misterio de una cámara digital. Quiero que los fotógrafos puedan de una vez y para todos empezar a entender su nueva cámara. Este problema se aplica a las personas que no pueden entender el folleto que viene con su nueva cámara digital o en el manual en línea. El libro o manual probablemente fue escrito por un ingeniero y él / ella por alguna razón no puede hacer sus explicaciones claras y por lo tanto la necesidad de este libro. Mi deseo es que la gente de todo el mundo se libere de lo que les impide disfrutar de su cámara digital. No es una ciencia exacta.

Mira en la parte superior de la cámara digital. Verá A, S, M, P, y una pequeña imagen de una cámara que es automática.

Auto

Auto significa automático.

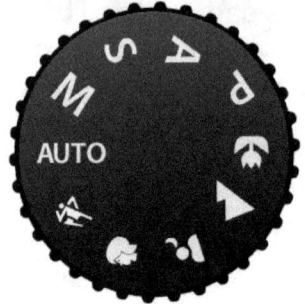

La cámara se ajusta. Usted no tiene que hacer nada, pero haga clic en el botón en la parte superior de la cámara.

Auto es lo que usted puede fijar su cámara y apenas la deja allí hasta que usted desee aventurarse en aprender más. La cámara toma el relevo y juzga cuál es la mejor exposición para la fotografía.

Sólo puedes ir tan lejos con este pensamiento. Usted querrá probar todos los modos bastante rápido. Pero esta es la manera de empezar. Puedes salir y disparar ahora mismo.

Use Auto si _____.

A

Una apertura de medios.

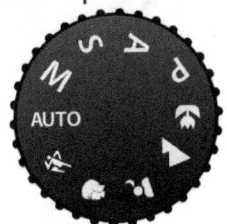

Esto es lo pequeño o grande que establezca la lente. Cuanto menor sea la apertura, mayor será el enfoque. Cuanto mayor sea la apertura, más pequeño será el enfoque.
CONFUSO AÚN ????

Utilice Prioridad de Apertura para controlar la profundidad de campo.
Según muchos fotógrafos, este es el escenario que más usan. Si usted desea conseguir una imagen agradable de la formación de roca pero no el edificio detrás de él eligió A y fijó su cámara en el f / stop más bajo.
Paradas bajas f, como f / 1.8 y f / 2.8, mantendrán las cosas más cercanas a ti en el foco y lo que está detrás no en el enfoque. Cuanto mayor sea la abertura más el fondo será borrosa.

Esto se llama reducir la profundidad de campo. Utilice f / 1.8 o f / 2.8

Si quieres que todo esté en foco cambia tu f stop al más grande como
F / 16 y f / 32. Elija esto para un grupo de disparo o paisaje.

Ampliar la profundidad de campo es hacer todo agudo. Utilice f / 11 orf / 16.

Ajuste la perilla de la cámara a A (apertura) cuando _____.

S

S significa Obturador.

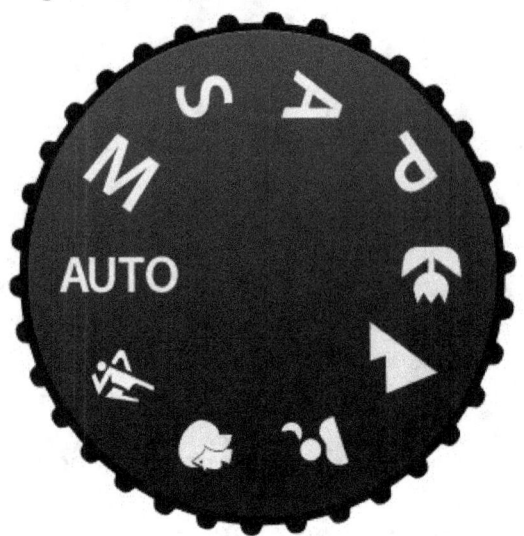

Esto significa cuán rápido se abre el obturador.
Utilice Prioridad de Obturador para controlar el movimiento.

Desea fotografiar un objeto en movimiento como un corredor, un coche, un perro. Cuanto más rápido sea el objeto, más rápida será la velocidad de obturación.
1/15 es lento, fuegos artificiales, una corriente de luz en el tráfico.
1/200 es rápido, alguien corriendo o un perro, 1/500 es un barco de velocidad, 1/1000 es un coche de carreras.
1/30-Un obturador lento provoca un desenfoque. 1/500-Un obturador rápido congela el movimiento.

Ponga la perilla en S (Obturador) cuando _____.

P

P significa Programado Automático.

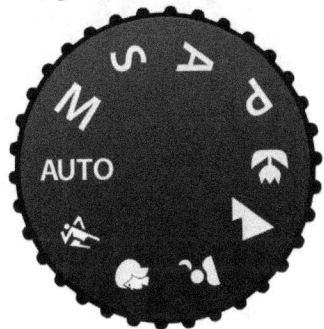

En el modo P, la cámara muestra los ajustes de apertura (profundidad de campo) y obturador (Velocidad) que la cámara decide para usted.

Esto es entre programado y manual.

Utilice la programación automática para obtener un poco más de control de su cámara que cuando utilice el modo automático.

A medida que practique más y más, puede que desee tomar notas para ver qué trabajo de ajuste para usted.

Utilice P (Automático programado) cuando _____.

M

M significa manual.

Manual está configurando el obturador S y la apertura A usted mismo. Utilice el manual cuando esté cómodo con la comprensión de cómo funciona el obturador y la apertura. MR significa recuperación manual Algunas cámaras tienen una configuración de MR. Puede recuperar un modo que haya registrado previamente.

Utilice M (Manual) cuando desee tener _____ .

La Flor

La flor significa cerca para arriba.

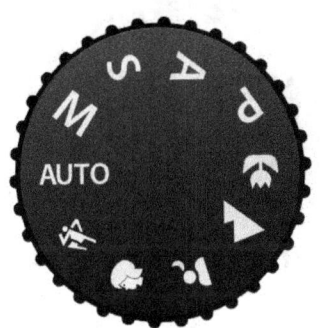

Utilícelo para acercarse a su tema. Los insectos, las plantas, las cosas pequeñas todo estará en foco con el fondo una falta de definición.

Utilice la perilla de la flor cuando usted_____.

La Montaña

La montaña se utiliza para el paisaje.

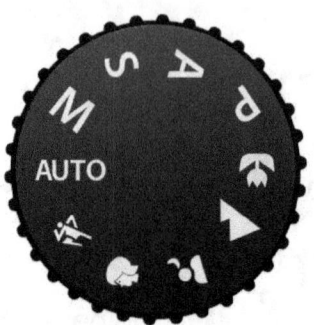

Desea que todo esté enfocado, utilice este ajuste. Usted conseguirá una foto agradable con todas las partes claras.

Utilice el mando de la montaña cuando _____.

El hombre con la Luna

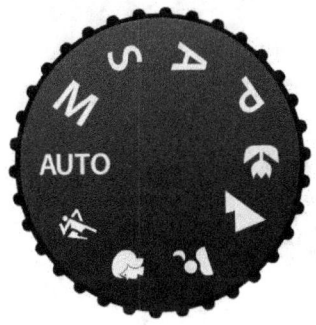

El hombre con la luna es el ajuste para las fotos de la noche. Usted está buscando para tomar una foto de una persona, algunos fuegos artificiales, una escena iluminada fuera. Utilice este ajuste.

Use_____ cuando esté fotografiando fuegos artificiales o una escena nocturna.

La muchacha

La muchacha se utiliza para los retratos y los primeros planos para la gente.

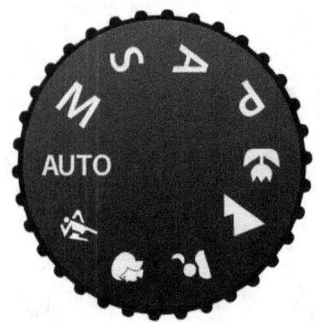

Este ajuste tendrá a la persona en foco y el fondo será un desenfoque. Use esto cuando quiera que la persona se destaque.

Utilice _____ cuando esté fotografiando un retrato.

El corredor

El corredor es para el movimiento rápido.

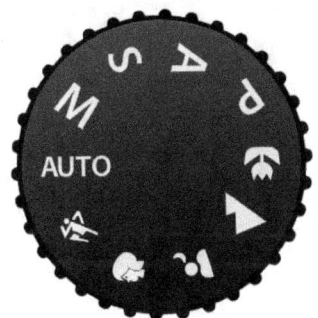

Si usted está en un coche en movimiento, un caballo y buggy un barco en movimiento, utilice este ajuste.

Si usted está en un coche en movimiento, utilice _____.

BALANCE DE MADERA

También hay un balance de blancos para establecer.

¿Qué es el balance de blancos (WB)?

Es el color que está viendo en el entorno en el que se encuentra.

Puede configurar la cámara para:

SOL

SOMBRA

LUZ INTERIOR - BOMBILLA DE TUNGSTENO o FLUORESCENTE

NIEVE / PLAYA

Hay un menú en la parte posterior de la cámara que puede configurar el WB. Es fácil. Recuerde cambiarlo cuando las condiciones cambien o simplemente use AUTO.

Sólo usa AUTO o 200 si no te importa.

¿Cuándo se configura el WB? _____

ISO

Cuando tenías una cámara de 35 mm, solías comprar películas clasificadas a diferentes velocidades. Cuanto menor sea la velocidad, tal vez 50, menos luz menos sensible será la película a la luz.

Si trabajaba en condiciones de poca luz, quería una película de mayor calificación, como 400. Necesitaba ser más sensible a la luz.

Con una cámara digital necesitará ajustar la ISO en el menú en la parte posterior de la cámara. Si observa que los ajustes escogidos aún no le dan suficiente luz, puede cambiar el ajuste ISO, uno, dos, tres ajustes, dejando más luz en la cámara. Cambie la ISO tantas veces como quiera hasta que vea la imagen que desea.
100, 200, 400, 800, 1600, 3200

Pero cuanto mayor sea la ISO, más grano tendrá la foto.

Cuando usted está en un evento deportivo de interior probablemente necesitará una alta ISO para obtener una buena imagen. Utilice diferentes ISO y utilice cualquiera que funcione, cuanto menor sea el mejor.

Utilización de Luz

Cuando necesite más luz, use su flash.

A veces es bueno usar un flash en el sol debido a la luz áspera. Se llenan las sombras.

No se acerque demasiado a lo que está fotografiando, el flash hará que todo sea demasiado ligero. También desactivará sus asignaturas.

Algunas cámaras le permiten elegir la cantidad de luz que se apagará. Practique con diferentes configuraciones.

Composición

¿Qué te hace querer mirar una foto y decir WOW!

Es cómo se compuso la foto.

Practique con un modelo de punta-punta y ponga su sujeto en un área donde se cruzan dos líneas.

Usa el horizonte para separar la foto. Divida la foto en tercios. Parte superior del tercer cielo de fondo dos tercios de la tierra.

Gire la cámara y use una posición vertical.

Ponte de rodillas y dispara.

Ponte en una escalera y derriba.

Baje al mismo nivel que un niño.

Tome diez fotos de la misma cosa usando todas las posiciones mencionadas anteriormente.

Si ves una foto que admiras, ¿por qué te gusta? Trate de copiarlo usando lo que el fotógrafo hizo para obtenerlo.

Tear pone interesantes fotos de revistas, periódicos y llévelas cuando salgas con tu cámara.

La mejor manera de obtener una buena fotografía es tener la cámara con usted. ¿Cuántas veces has oído en una galería de arte?, podría haber hecho eso, podría haber tomado esa fotografía. Pero no lo hiciste. No tenías una cámara. Si aún no tiene un trípode, utilice un beanbag para estabilizar su cámara mientras toma una foto de una repisa o la ventana del coche o contra un árbol. Párese en la sombra para conseguir incluso la luz en una cara. El sol es genial, pero no cuando está en los ojos de su sujeto, moverlos. Tomar un montón de fotos de la misma cosa en diferentes ajustes y ángulos le hará frenar y realmente empezar a centrarse en lo que está tratando de capturar. Nunca recuperará este momento. Aprovecha la posibilidad de tomar muchas fotos con tu tarjeta de memoria. Compre dos tarjetas de memoria. Revise sus baterías la noche antes de salir. Lleve las baterías adicionales.

QUIZ

1. Quieres tomar una foto de la cara de una persona.
Use_____ o _____

2. Fotografíe una montaña.
Use_____ o _____

3. Fotografíe una flor.
Use_____ o _____

4. Coge un coche de exceso de velocidad en el enfoque.
Use_____ o _____

5. Coja un automóvil con un rayo de luz.
Use_____ o _____

6. Fotografíe tres postes de teléfono en foco.
utilizar_____

1. A o retrato 2. A o montaña 3.A o flor cercana 4. S o corredor 5. S 6. A

¿Cómo funciona esta cámara digital?

Hay mucho que aprender, pero esto es un comienzo. A. Si desea controlar la profundidad de campo Utilizar la apertura. Esto se enseña en clase de fotografía para ser el modo más útil para los estudiantes principiantes digitales. B. Si desea controlar la velocidad, utilice el obturador. C. Si desea más control, use programado automático. D. ¿Listo para comenzar? Vaya para él, utilice el manual y dispare lejos.

¿Cómo funciona esta cámara digital?

Por Linda Ozag Copyright 2017

Notas de licencia Gracias por leer mi libro. Si lo ha disfrutado, ¿no puede por favor tomar un momento para dejarme una revisión en su minorista favorito?
¡Gracias! Linda Ozag

Conectar con me Sígueme en:

Http://lindaozagphotography.blogspot.com
Https://www.pinterest.com/LINDAOZAG
Https://www.youtube.com/user/HarlequinFilms
Https://twitter.com/LindaOzag/media
Https://500px.com/lindaozag/galleries
Http://lindaozagphotography.tumblr.com
Https://vimeo.com/home/myvideos

www.ingramcontent.com/pod-product-compliance
Lightning Source LLC
Chambersburg PA
CBHW070721210526
45170CB00021B/1399